1000筆 字帖

作者/郭仕鵬

一手美字 是陪伴你一生的簡單幸福

筆者的寫字之路,從小學一年級開始。猶記得那年,一日在路旁看到書法 班佈告欄上的作品,便為之著迷,吵著要學。感恩多年來,幾位恩師的傾囊相 授,悠遊在行楷篆隸等書體的華麗殿堂。除了毛筆字,也在硬筆書法的領域不 斷鑽研精進,直至今日。對於寫字的熱愛,未曾止息。

在成長過程裡,習字帶給筆者的益處多不勝數!求學過程透過寫字,心境 澄靜,讓我學習的理解力跟記憶力,都有顯著的助益,對於許多事理的深度邏輯思考,也奠定了很好的基石。除此,每每在靜靜寫字,或是書寫善美的文句當中,恬雅了身心氣質。發覺心田間,日漸有股浩然正氣,面對生活,自然有種光明磊落的喜悅。

這些年,由衷地希望分享漢字的藝術,以及寫字帶來的美好與樂趣,便經由課程向更多人傳遞筆者的經驗。在授課以外,筆者也一直有個願望,便是透過出版寫字專書,讓忙碌的現代人,能夠快速有效地汲取硬筆書法的學問。幾經思索,決定以部首為骨架,系統性地介紹漢字部首中的美學。

寫書期間,經過多番琢磨,以簡單易學的方式為讀者呈現。將多年來所學,和筆者悟到的心法,濃縮於之中。每個部首除了範字的練習,皆有選字來做詳細的說明。誠摯地建議讀者諸君,把握習字的三部曲,第一步先隨著筆者的說明,認識部首與範字書寫的要訣,觀察與記憶筆畫與架構;第二步動動筆,將所學到的要點,跟著範帖臨摹出來;第三步看帖臨寫,重複這幾個步驟,日日練習後,便可在平日書寫中,將學到的字型運用出來。如此,很快地就能寫出一手賞心悅目的好字了!

寫出一手美字,是可以陪伴一生的簡單幸福。衷心感恩閱讀本書的每位讀者,期待您們透過本書,能得到寫出美字的成就感,以及寫字帶來的快樂與成長,也期待您們將這樣的美好,分享給更多人。

郭仕鵬 謹識

硬筆美學 展現文字的力與美

還記得第一天拜師,師父說字型有三個重點:架構、灰度和筆畫,我都謹慎筆記下來。這三大範疇最終也成為我日後於字體設計工作的基本規條。

而三個重點中,又以架構的控制難度最高。中文字的形體千變萬化,但審 美萬變不離其宗,在我來看是漢字最迷人之處。這就像在世道人生裡,每天都 有不同的可能性,即使發生的事情讓人產生喜怒哀樂的情緒,生活的道理還是 萬變不離其宗。

今天被定義到電腦裡去的中文字造型數量之多,我想都已經把視覺造型理論的可能性發揮極致。做為字體設計師,本著對美的執著,要如何解決漢字的造型問題,便成為我工作壓力來源。然而跟郭老師認識,卻是從壓力中解套的 美好。

數年前,因為中文字型的設計理論老舊,我們需要去尋找突破點。從書法中取得靈感是途徑之一。認真認識下,我發現每位書法老師也有他書法的獨特技巧和厲害之處,有偏重技法,也有偏重風格的,都很值得尊敬。然而郭老師的書法,我是有更深層一點的欣賞。

郭老師堅持歐陽詢《九成宮醴泉銘》的森嚴結構重新帶到現代應用上。其實就算在軟筆書法世界,也聽過會有前輩說,歐陽詢的書法沒什麼特別。歐陽詢對於文字字體展現的精妙,在今天風格至上的現代社會,會認真研究已經少之又少。然而郭老師不只把當中的美學轉移到硬筆世界裡,他把精神也成功轉移到硬筆之上,除了因為才智能夠駕馭外,背後所下苦功之多更不足外人道。

因為郭老師對於歐楷的完全掌握,讓他有能力把精神和氣韻在硬筆之上重現。像在古代沒有、但今天常見的中文橫排,郭老師的教學讓讀者能夠學習到中文該有的節奏、重心、比例,字除了獨體美外,更重要是組合後的章法和連綿感。到這裡,除了架構外,橫豎筆的構造緊密、撇捺筆畫的起、伏、活力、點畫所引申出的精氣神,都缺一不可。

坊間有很多很多教授硬筆書法的書籍,但是我感覺不少是摸不著邊際,即 使字體精彩,也少有能解釋背後原理和美學根據。而郭老師對於部首邊旁比例 的掌握,我想是創造了同類型書籍的先河。

身在香港的我,時時盼望有機會久居台北向郭老師學習,現在雖然距離沒 有減短,但是有郭老師的書籍,最少能解我學習之癢。

許瀚文 Julius Hui Monotype 資深字體設計師 2018 年 6 月 13 日 香港

目錄

編按:目錄中標示 🕑 者,表示有部分書寫示範影片。

有一次

我们

作者序

2 一手美字 是陪伴你一生的簡單 幸福

推薦序

3 硬筆美學 展現文字的力與美

開始練習部首文

0.007.00.					
8	一部	54	广部	94	白部 🕞
10	人部	56	廴 部	96	目部 🕞
14	刀部 ⊙	58	弓部	98	示部
18	力部	60	彡部	100	糸部
20		62	彳部	102	艸部
22	厂部 ⊙	64	心部	104	虫部
24	□部⊙	68	戈部	106	衣部
28	□部	70	手部	108	言部
30	土部	72	支部 ⊙	112	豕部
34	士部 ⊙	74	斤部	114	走部
36	大部 ⊙	76	日部	116	足部
38	女部	78	木部	118	車部
42	子部 ⊙	80	气部 ⊙	120	辵部
44	宀部	82	水部	124	金部
48	尸部	86	火部 ତ	128	阜部
50	山部 ⊙	90	片部 ⊙	130	雨部
52	工部	92	玉部 ⊙	132	風部

河夢見大家都是不相識的

134 馬部

136 魚部

作品集

140 無門關

141 送別

142 青玉案

143 聊齋誌異

144 泰戈爾

145 臨江仙 🕟

146 天真之歌

147 一剪梅

書中「書寫示範」這樣看!

1 手機要下載掃「QR Code」 (條碼)的軟體。

2 打開軟體,對準書中的條碼 掃描。

3 就可以在手機上看到老師的 示範影片了。

開始練習部首文

寫法示範

(一) 寫法說明

如圖 A 所示,一在書法中的粗細變化是粗→細→粗, 所以在硬筆中書寫一時,也透過重→輕→重的力道 變化,呈現出輕重變化的美感。

(二) 例字說明

一部首的橫畫書寫時,除了輕重變化外,若能加入 弧度的美感,則整體更添靈動之美。如三與丘字, 最下面的長橫都帶有微微的弧度。

上丁	1	T	下	=	不	丑	且	丘
	1-	7	下		不	丑	且	丘
下三								
不丑								
且丘								
			丙			7		
世丞	世	丞	两	並	丈	丐	去	丏
丙並								
丈 丐								X .

人部

寫法示範

(一) 寫法說明

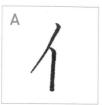

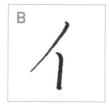

1

イ部首的撇和豎可以有兩種寫法,圖 A 是豎跟撇有接實;圖 B 是豎和撇稍微分開,留有空隙。

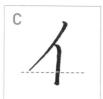

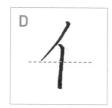

2

イ部首撇的長度可有長短之別。圖 C 的撇較長,長度 幾乎與豎的尾端齊平;圖 D 的撇較短,長度約至豎的 一半處。

3

人部首右邊的捺畫,可如圖 E 用斜捺呈現,也可如圖 F 以長點呈現。

(二) 例字說明

作佛

倍供

任但

イ部首在與右邊字旁搭配時,其長度有三種形式。 圖 A 的作與佛字,皆是左邊的イ部短,右邊字旁長。

圖B的倍與供字,皆是左邊的「部和右邊的字旁一樣長。

圖C的伍和但字,皆是左邊的个部比右邊的字旁長。

人企	人							
	7	人	企	會	余	命	傘	傘
會余								
命傘								
伊伍								
	伊	伍	休	你	间	仂口	使	侍
体作	伊	1五	休	你	何	分口	使	侍
间加								
使件								

仙付仗彻代份任伤仙付 仙什仗例代份任务 仗仞 代份 任纺 作備倒佳值僅信伸 作備倒佳值僅信伸 作備 佳值 信伸

例侍				待待				
停偉								
小人但	book	人曰	1/2	依	佳	净	伊	俊
你依								
侍使								
便俊								

刀部

寫法示範

書寫示範

(一) 寫法說明

左圖標示出的撇可有不同斜度表現方式。 圖 A 的撇跟右邊橫折鈎的斜度一致而平行。 圖 B 的撇則比右邊橫折鈎斜度更大,形成錯落感。

② 圖 C 的豎鈎是完全筆直的,呈現穩重之感。 圖 D 的豎鈎是帶有內凹弧度的,呈現活潑俊逸之美。

(二) 例字說明

左圖的「列」字和「劍」字,説明的是「部左邊短豎的長度以及和左半部字旁的長短比例。 「可知短豎通常其長度佔左半字旁的 1/3 即可,長度適中

NG寫法

圖A的刂,短豎過短,則形成空洞感。

則有畫龍點睛之效。

圖B的刂,短豎過長,使右半邊份量感覺過重。

剛

2 如左圖的「剛」與「削」字,」部短豎的左右有兩個間距, 大小一致則有協調美感。

NG寫法

圖 A 的 J ,其短豎太靠左。 圖 B 的 J ,其短豎太靠右。

制前	制	前	則	創	到	刻	刷	71
	制	FII	則	創	到	刻	刷	71]
則創								
到刻刻								
剖利								
	剖	利	岡门	副	到	刑	刻	勿
岡」副	当	利	岡山	副	到	刑	刺	勿门
到开门								
列刑								

判	刨	冊门	刺	刮	型	刳	削	判	包
判	包门	冊门	刺	刮	푸기	刳	削		
								冊门	刺
								刮	刑
								刳	削
					利	7			
和	制	刺	到	型	利	别	短	前	剃
								型	乳
								划	宛

剩割	剩	割	剿	剷	剽	劃	殿	劍
	乘	割	剿	剷	常	畫	展]	劍
剿剷								
潭] 畫]								
殿 劍								
	-	蒯	7	7				
劉戴	劉	裁	會	燕	J	1)	七刀	ŦI]
會] 齊]								
分切								

力部

寫法示範

力

(一) 寫法說明

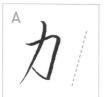

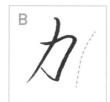

1

力部首最右邊的豎鈎,書寫時可如圖 A,是沒有彎度的呈現,也可如圖 B,帶有內彎的弧度,呈現一種更有力度的感覺。

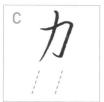

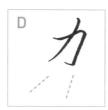

2

力部首的撇畫跟右邊的豎鈎,書寫時可如圖 C,兩畫的斜度一致平行,也可如圖 D,撇畫的斜度比右邊的豎畫更斜。

(二) 例字說明

劉勁

1

力部首中間的撇畫,在與左邊字旁搭配時,可以有長短之別。 如圖 A 的勁字以及圖 B 的勃字,第一個字都是力的撇畫較短,而第二個字撇畫較長。

勇勇

2

當力部首位於全字下方時,如圖 A 所示,其中間的撇畫可以有長短之別,第一個力的撇畫較短(如圖 C 下圖),而第二個力的撇畫較長(如圖 C 下圖)。如圖 A 跟圖 B 的勇字與勢字,第一個字都是撇畫較短的示範,而第二個字都是撇畫較長的示範。

力	空力	カ				勃			
		カ	坚力	勤	動	勃	勇	鞋力	勉
勤	動								
勃	勇								
對	勉								

勹部

寫法示範

7

(一) 寫法說明

B 7

2

勹部首的橫折鈎,其豎鈎可如圖 D 沒有彎度,也可如圖 E 帶有弧度,產生挺拔感。

(二) 例字說明

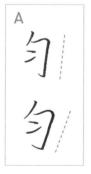

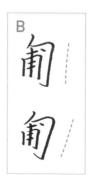

勹部首的橫折鈎書寫時,斜度可以不同,如圖 A 的匀字,第一個匀的斜度很小,幾乎是垂直的;第二個匀字的斜度較斜。圖 B 的匍字也是。

勺匀	勺	勻	勾	勿	包	匆	匈	匏
	勺	勻	勾	7	包	匆	匈	愈
勾勿								
包匆								
匈匏								

厂部

寫法示範

書寫示範

(一) 寫法說明

厂部首的橫畫和撇畫,彼此間的 連接與否和高低差,可有許多變 化,左圖 A ~圖 C 舉出三種供讀 者參考。

(二) 例字說明

厚

厂部首的撇畫書寫時可如圖 A 的原字,第一個的撇是沒有弧度、俐落的;第二個原字的撇是帶有弧度、飄逸的;圖 B 的厚字也是如此。兩種寫法都可以呈現各自的姿態美感。

厦厚	厦	厚	厭	厮	厝	原	厠	厥
	厦	厚	厭	厮	厝	原	厠	厥
厭厮								
15 15								
厝原								
厠厥								
[月] [中入								

口部

寫法示範

書寫示範

(一) 寫法說明

- 口部首的美感,其細緻處的表現很重要。
 - 圖 A 的左邊豎畫,其起筆跟收尾都有出頭,以及下方的橫畫收尾處,也有出頭。
 - 圖 B 的上方橫畫和左邊的豎畫留有間隔。
 - 圖C的口,上下兩個橫畫都和左邊的豎畫之間留有間隔。
 - 三種表現方式各有不同的姿態。

NG寫法

圖 A 的口,其三處都沒有出頭,故而較死板,類似只是畫一個正方形,沒有展現出文字之美。

圖 B 的口,由於左邊的豎畫太短,所以當右邊上下兩個橫畫以留空的寫法書寫時,造成空洞鬆散的感覺。

(二) 例字說明

口部首在做為字旁時,會比較窄而小,如圖 A 的味和嗽字皆是。而當口部在字的下方時,是全字的基石,會寫得較寬而呈扁長方形。

2P 124	ap	121	17/	oŢ	吃	吸	今	-را. ت
						吸		
四人可								
吃吸								
								-
吹呀								
	吹	呀	呃	المال	呼	呵	吹	味
呃啊								味
.),								
宁城								
吹味								

他咖啡咪 叩的咖啡啤 的助四 呢吼吽吧咕噜咦 呢吼吽吧咕噜咦 PE. 呀し

善	古								
至	告	去	古	主	告	否	关	吞	呂
关	吞								
各	杏		,				,	1)-	
和	昌		杏杏		<u> </u>			•	,
1		D	2	1					12
咒	咨								
哉	唐								

口部

寫法示範

書寫示範

(一) 寫法說明

口部首的豎畫與上面橫畫銜接處,可以如圖 A 完全接實,呈現方正穩重感覺,也可如圖 B 不接實,留有間隔,呈現空靈而飄逸的美感。

(二) 例字說明

圆

口部首的兩側豎畫,可有內凹或外圓兩種呈現方式。如圖 A 的國字,第一個國是兩側的豎畫微內凹的寫法,而第二個國字,兩側的豎畫就是微向外圓的寫法。圖 B 的圓字也是。

四

2

口部的右邊豎畫,其末端可以不鈎起,也可以鈎起。如圖 C 的團字,第一個團有鈎起,第二個則無。圖 D 的四字也是。

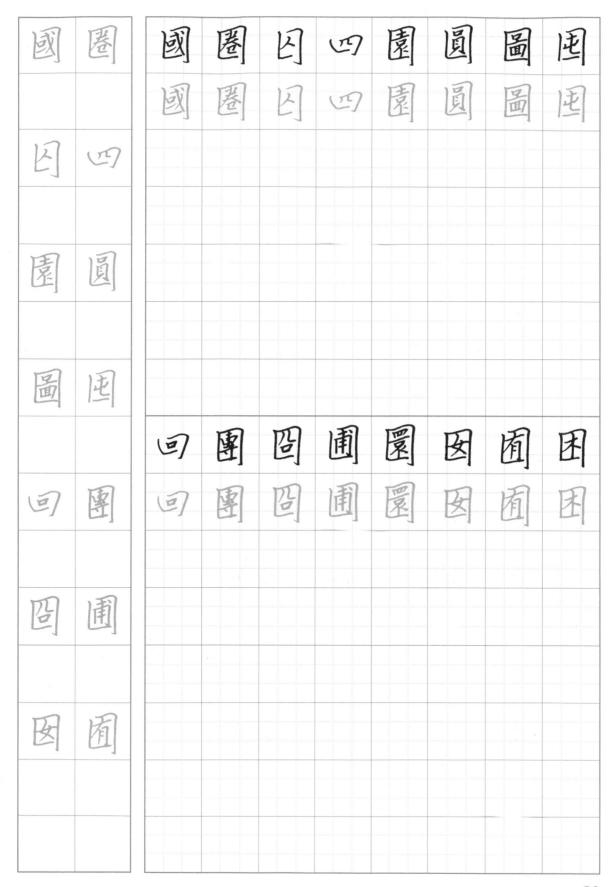

土部

寫法示範

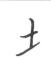

(一) 寫法說明

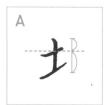

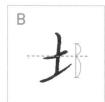

土部首上面第一横,其位置可以有高低之別。 如圖 A 位置較高,所以形成豎畫在橫以上較 短,以下較長。

如圖 B 則位置居中,穿過豎的中心點,所以形成橫畫上下的豎畫長度一樣。

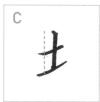

2

土部首的豎畫可有直曲之別。

圖 C 的豎畫是筆直的,圖 D 的豎畫是帶有弧度的, 分別呈現不同美感。

(二) 例字說明

土部在和右半字旁搭配時,其豎畫可有長短之別。 上圖的 A 組地跟垢,其土的豎畫皆低於右半字旁的頂緣,而 B 組的地和垢,其土的豎 畫高於右半字旁的頂緣。

坡坤

2 土部首的横跟挑,斜度可以一致,亦可不一。 如上圖 A 組的坡和坤,其下面的挑,和上面的横斜度一致;而 B 組的坡和坤,其下面 的挑,斜度則比上面的横更斜。

坐堅	坐	堅	垂	聖	坌	土	在	堊
	坐	坠	垂	聖	全	圭	在	至
重聖								
全主								
址坪								
	址	坪	坡	坤	垃	垣	垢	塔
坡坤	址	评	坡	动	拉	垣	垢	垮
拉垣								
垢 垮								

							塔	堵	堆
堵	堆	域	摇	培	埤	堪	塔		
								域	坻
								培	埤
								堪	塔
墹	塘	境	墟	墩	增	壤	埕		
墹	塘	境	墟	墩	增	壤	埕	墹	塘
								境	墟
								埔	壤

壑	壁							塞	
		壑	壁	墨	墅	塾	塑	塞	墓
墨	墅								
乳	塑								
塞	基								
								壟	
堡	堂	华	堂	载	基	町	墾	推工	墜
垫	基								
墾	J. F. C.								

士部

寫法示範

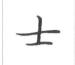

書寫示範

(一) 寫法說明

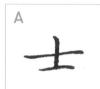

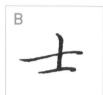

1

士部首的豎畫可如圖 A 寫在長橫的正中心,也可如 圖 B 偏到中心的右邊。

2

士部首的長橫畫書寫時,若如圖 C 帶有弧度,則整個士字會如圖 D,營造出靈動飄逸的美感。

(二) 例字說明

Α

士部首在全字上方時,其豎畫的長度可有長短不同的表現。如圖 A 的第一個士,豎畫就比較短,第二個士的豎畫就比較長;圖 B 的壺字,第一個即是豎畫較短的運用,第二個壺是豎畫較長的運用。圖 C 的壽字也是。

士壯	士	壯	壽	壺	喜	壬	垂	坍
	土	井士	善	壺	直	王	並	坍
毒壺								
壹王								
皇士								
垂壻								
/1								

大部

寫法示範

書寫示範

(一) 寫法說明

1

大部首的撇畫可以在橫畫的偏左處 穿過(如圖 A);也可以在橫畫的 正中心穿過(如圖 B);或在橫畫 的偏右處穿過(如圖 C)。

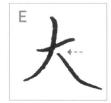

2

大部首的捺畫,可如圖 D 與撇跟橫的交會點接實,也可如圖 E 留一點間隔。

(二) 例字說明

契契

大部首在字的下方時,最後一筆可用長點,也可用捺。 如圖 A 的契字,第一個是用長點;第二個是用捺;圖 B 的奘字也是。

2 大部首在字的上方時,其撇畫的弧度就不會大彎,因為 會將空間留給下方的部分,才能有足夠空間容納。

NG寫法

若是撇畫的弧度太彎,會導致下方部分無足夠空間書寫。

大太	大	太	夫	天	夭	央	於	失
	大	太	夫	天	夭	央	於	失
夫天								
夭央								
东失	丰	本	太	杏	太	奉	夫	≢n
夷夾	夫夷	夾	奄	奇	个	奉	失奏	头契
奄奇								
奏契								

女部

寫法示範

(一) 寫法說明

1

這兩筆書寫時,可帶有微微弧度及注意輕重。上筆 是重到輕,下筆是輕到重。

2

圖 A 做為偏旁時,女的弧撇彎曲的幅度較小。 圖 B 當女在字的下方時,像是全字的基座,較寬扁, 因而其弧撇的弧度會更彎。

(二) 例字說明

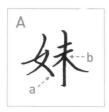

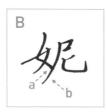

1 女做為偏旁時,有兩種類型:

如圖 A 的妹字,其女字的 a 長點延展較長,而未字的 b 撇便寫較短,將空間留給長點,形成錯落的美感。如圖 B 的妮字,有別於妹字,其女的 a 長點寫較短,將空間留給尼的 b 長撇,使其延伸。

*故而在書寫女字旁時,可注意到有女的長點延展與否的兩種類型。

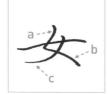

2 女部在下面時的寫法:

當女部位於字的下方時,功用似全字的基座,會比偏旁的女扁些,故而 a 畫會寫得較短,b 畫角度較平,c 畫的弧度也較彎。

女台	少	始	妙	女口	姓	好	妳	妹	女且
		始	少小	女口	姓	好	郊	妹	女且
女口	娃								
好	办								
好	奶	45).n)) 5		, ,2)]	, _
女叉	女干		奶奶					-	+
女己	娱								
女产	女云								

妮姆姆姆姆姆 妮她 妮如妍娇姐姊妈 姗妨 姐姊 姆好 妖她的妓姐妹姥姨 妖妙妙妓姐妹姥姨 妙妓 如 妹 姓姨

姓如	姪	如	姓	娓	娘	娜	娥	娩
	女至	女图	姓	娓	娘	一好	娥	娩
姓姥								
娘娜								
绒娩								
	婉	婦	婚	婢	竭	婷	媒	媛
女范 女帝	妙记	女帝	婚	婵	女昌	婷	媒	媛
婚婢								
妹媛								

子部

寫法示範

子

子

書寫示範

(一) 寫法說明

子部首的「)」豎彎鈎,頭尾在一條垂直線上,中間略微彎曲,弧度不 需過大。

NG寫法

3

豎彎鈎的弧度過大,似人的駝背,顯得沒有精神。

字部首無論是如圖 A 的長橫或是如圖 B 的挑,都是從豎 彎鈎的起筆略下處交會,便能將重心提高,整體便會顯 得高挑俊逸。

NG 寫法

圖 C 的長橫及圖 D 的挑,與豎彎鈎的交會處過低,重心掉下,顯得沒有精神。

(二) 例字說明

- (1) 子部做為偏旁時,會寫得比較瘦。
- (2)子的挑不需過長,因要避讓右半邊的緣故。
- (3) 因右邊的系也有鈎,故子的鈎可較小,將重點讓給系的鈎。

季

- (1) 子部在下時,猶如基座,會寫得較寬。
- (2) 子的長橫寬度比上面的禾寬,則能顯出主筆的美感。
- (3)子的長橫可有微微的孤度,如拱橋般,全字會顯得靈動有生命力。

孔孜	孔	孜	孩	孫	稿	子	孢	孙
	孔	孩	孩	孫	稿	3	孢	于瓜
孩孫								
抱孤								
孕字	1) }	L)	7	3	4.7	14.9
存孝							孥努	
孟季								
李 學								

一部

寫法示範

書寫示範

(一) 寫法說明

1

一部首上面的點畫可以用不同的形式表現,增添豐富的美感。

2

一部首的橫折鈎,書寫時將轉折處表現出來,可以 增添力度與挺拔之勢。

(二) 例字說明

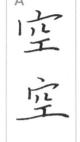

一部首的一些字,一可以寫寬也可以寫窄,分別呈現獨自的風格。如左圖的空跟宣字,一便各自以寬跟窄的形式來表現。

宛	宙	京	宋	宇	定	定
宜	官	岩	宏	F	宅	室
		了	127			定定
			岩		土	至至
			注			
			户			
			2		7	1 1
			占		7	
			12		1	
		1.0	125		72	

有有	学学	害害	夏夏	宵宵	这个	宿宿	较较		字安安
								育	冷
寄	由	凉	岩	選	寐	运	察	宿	嵌
哥	南	虚	富	寒	寐	大英	察察	寄	南
								寒	寐
								英	察

寨 寢	寡寡	寢	寧	寬	寫	字	察	南
	募	寢	寧	克	寫	守	察	イイ
寧寬								
寫字								
察唷								
富寒								

尸部

寫法示範

(一) 寫法說明

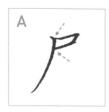

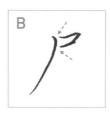

1

尸部首的撇和右邊的兩個橫畫銜接時,可有不同方式。如圖 A,其撇跟右邊兩個橫畫是完全接實的。 而圖 B 的撇和右邊的兩個橫畫是留有空隙的。兩者 一虛一實的表現各有不同姿態。

(二) 例字說明

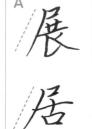

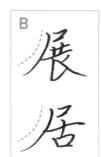

1

尸部首左邊的撇,在全字的運用上,可有不同的展現方式,如圖A的展和居字,其左邊的撇皆是較直而無弧度的寫法。 而圖B的展和居字,其左邊的撇是有弧度,較柔逸的寫法。

2

尸部首的寬度,會因其下方搭配的字旁形狀而有寬窄之別。如圖 C 的尼字,由於下方的 之,其上部較窄,因而尸部也寫較窄,才不致上寬下窄;而圖 D 的屜字,其下方的 社,寬度較寬,所以尸部也寫寬,方能上下協調。

居展			展展					
局尾		10	15				A	/ · 目
屋屏								
屠屬	屋	昼	尼	尿	科	E.	居	温
尼尿		1						
程屍								
届屈								

山部

寫法示範

書寫示範

(一) 寫法說明

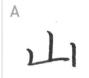

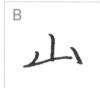

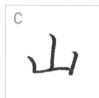

山部首左右兩邊的短豎,書寫時可有不同的角度。如圖 A 的山,其左右兩個短豎,都 是筆直的。而如圖 B,其山的左右兩個短豎,都是向外側傾斜的。至於如圖 C,其山的 左右兩個短豎,都是向內側傾斜的。

2

山部首位於全字上方時,可如圖 D 端正的佈局,也可如圖 E 向右傾斜,營造活潑飄逸的態勢。

(二) 例字說明

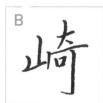

山部首位於全字左方時,如圖 C 所示,其右邊的短豎,通常是筆直的書寫,因為要將空間留給右邊的字旁,圖 A 的岐字以及圖 B 的崎字,即是其應用方式。

盖岐					岩			
	当	山支	学	盆	岩	盆	岳	11
学盆								
弘岳								
岛峡								
					避			
崎崇	约	峡	山首	芹	게I	崔	崖	山岡
迎 崔								
崖崗								

工部

寫法示範

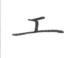

(一) 寫法說明

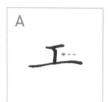

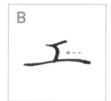

1

工部首中間的豎畫,書寫時可如圖 A 是筆直的,也可如圖 B 帶有一點弧度。

2

工部首上面的短横,可有向下微凹的曲度,而下面的長横可有向上的弧度,則彼此配合起來,能產生活潑挺拔的姿態。

(二) 例字說明

左

1

工部首在全字下方時,其最下面的長橫,有長短兩種寫法,如圖 A 的左字,第一個左的下面長橫比較短,第二個左下面的長橫則 比較長。圖 B 的差字也是如此。

巧

弧

2

工部首位於全字左邊時,最下面的 橫畫會如圖 C 寫成由重而輕的挑畫; 圖 D 的巧字及圖 E 的巰字,其工都 是這樣的應用。

工左	5	左	巧	巨	巫	差	巩	统
	I	左	巧	E	1K	差	巩	坚抗
巧巨					*			
巫差								
	,							
巩盛								

广部

寫法示範

書寫示範

(一) 寫法說明

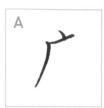

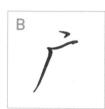

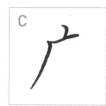

1

最上面的點可有不同變化 A 是右點 B 是出鋒點 C 是豎點

2 广部首的長撇與橫的銜接,可有不同變化。 D接實:長撇的起筆略微高過橫的起筆。 E有間隙的:長撇起筆低於橫的起筆。 F一樣有間隙:長撇起筆與橫大致等高。

(二) 例字說明

1

广部的字書寫時,由於下面都含納搭配的部分,因 而广的長撇的位置,須將空間留好。 而广部的長撇書寫方式,可分兩種。

圖 A 的廣字,其長撇是沒有弧度的,較俐落剛勁。

圖 B 的度字,其長撇是帶有弧度的,較柔美飄逸。

座	庫	座座	庫	庭	庵	点、	康	庸	廊
庭	庵	座	净	庭	庵	庶	康	庸	原
法	康								
斯	歳	前	岛	廚	麻	廢	藩	床	崖
廟	庶	旗	敲	槲	庶	度	廣	唐	库
廢	廣								
僑	庠								

爻部

寫法示範

(一) 寫法說明

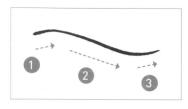

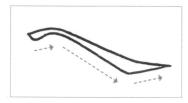

廴部首的捺畫在書寫時,以「一波三折」來展現美感。

①這段行筆是重→輕: ②這段行筆如一般斜捺,由輕→重; ③這段行筆是重→輕,即書法中所謂出鋒,尾端放到最輕,產生飄逸之美。

(二) 例字說明

1

及部首的撇畫,向外延伸出去可讓全字的左邊有開展的美感,也和平捺右邊的尾端取得平衡,左右兩邊都向外延伸。

如左圖的巡跟建字,其了的撇,都比上面的橫畫寬。

NG寫法

左圖的廵和建字,其撇沒有延展出去,而與上面的橫同寬,所以全字的左邊就會顯得侷促。

廷巡延建廻迪廷通 JIII 廷 廷妙延建迎她廷 延建 如 如 建鱼

寫法示範

(一) 寫法說明

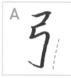

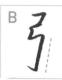

引 弓部首的最後一筆橫折鈎,可以有不同曲度的呈現。如圖 A 所示,是為向內弧的寫法,而如圖 B 所示,是直而沒有曲度的寫法。如圖 C 所示,是微向外弧的寫法。

3

2 弓部首的第一畫橫折,跟第二畫橫畫,可有長短不同的呈現。如圖 D 所示,第一畫橫折跟第二畫橫畫,兩者一樣長。而如圖 E 所示,第一畫橫折較短,而第二畫橫畫較長。再者如圖 F 所示,不但第二畫橫畫較長,還有出頭出來。

(二) 例字說明

當弓部首位於全字下方時,會寫得較為寬扁,一方面足以展現出支撐全字的基石之感,一方面不會因太長而拉長了整個字。

強強

望 當弓部首位於全字左方時,其下面的鈎可以有長短之別。 如圖 A 的強字,以及圖 B 的弘字,第一個字都是鈎較短的示範,而第二字都是鈎較長的示範。

誦	彈	彌	彈	弱	張	強	弦	3]	弘
		彌	彈	弱	張	強	弦	3]	32
弱	張								
強	弦								
3]	马山			. 7	7.14	4 =	7	-	-4
							3		•
3也	弘	3也	引瓜	药	弱	疆	3	书	书
弱	弱								
书	弟								

寫法示範

(一) 寫法說明

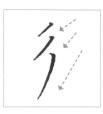

三部首的三個撇,書寫時角度可有不同。以左圖為例,最上面第一撇角度最平,第二撇的角度較斜,第三撇的角度最直,如此可以形成錯落有致的美感。

(二) 例字說明

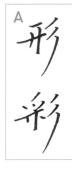

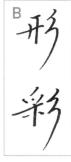

三部首書寫時可以三畫分開,亦可三畫相連。如圖 A 的形跟彩字,其三部的三撇是分開的寫法;如圖 B 的形跟彩字,其三部的三撇採類似行書的寫法,以流暢圓潤的筆法表現。

形形	形	形	問分	彬	彩	彭	彩	彰
	开分	形					学	剪
問科								
彩剪								
影彣					,			
彦彧	带		彦彦	或	/	功	選	形
	1)		//			/	184	
多巧								
震水								

个部

寫法示範

1

書寫示範

(一) 寫法說明

行部首的兩個撇畫的斜度,可以如圖 A 平行一致,也可以如圖 B,第一撇斜度較平緩,而第二撇的斜度較斜。

(二) 例字說明

1

不部首的兩撇在書寫時,可以如圖 A 兩撇分開書寫, 也可以如圖 B,兩撇帶入行書的筆意,連起來寫,產 生流暢的感覺。

2

彳部的兩個撇畫,可以如圖 A,其彳部的兩撇帶有 微微的弧度,也可如圖 B,其彳部的兩撇是直而乾 脆的呈現。

得往	得	往	很	徒	御	律	後	徑
	得	往	很	徒	何	律	後	徑
1四律								
後徑								
德徵								
	德	徴	徽	征	徇	徹	徉	衡
徽征	德	徵	徽	征	徇	徹	揮	綸
徇徹								
得飾								

心部

寫法示範

書寫示範

(一) 寫法說明

1

心部首的臥鈎是心的靈魂筆畫,托顯出整體的美。 書寫時應注意輕重變化,第1段是由輕到重;第2 段則是如書法中出鋒,重而輕較迅速地鈎上去。

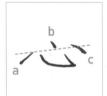

2

心部的三個點有高低之別。b點最高,a、c兩點較低,如此層次便能豐富。

个 部首的兩個點畫,可有不同形式的呈現。如圖 A 所示,是標準的左點與右點的組合。 而如圖 B,是左挑點與右點的組合。如圖 C,是挑點與撇點的組合。如圖 D,是左點與 右點連貫起來書寫。

(二) 例字說明

想想悲

以寬度而論,心部某些字在書寫時可有兩種方式,A 組是將心寫得比上半部寬,使全字呈三角形之態;B 組是將心寫得與上半部等寬,全字呈方形之姿。

2

心部的字,無論是像「怎」字這種明顯心寬於上半部「乍」的字形,或是像「意」這種上半部較寬的字形。 在寫心時,其左右兩點皆應寬於臥鈎,向左右開展, 則能似穩固地基撐起全字。

NG寫法

若心的左右兩點未向左右邊開展,則會顯得侷 促而瑟縮。

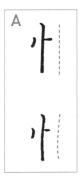

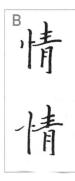

3

个部首的豎畫,書寫時可以筆直也可彎曲。如圖 A 所示,第一個个的豎是筆直的,第二個个的豎是帶有往左彎的弧度。圖 B 的「情」字及圖 C 的「恆」字,其第一個字的个都是豎畫筆直的寫法,看起來穩健;而第二個字都是豎畫帶弧度的寫法,流露出飄逸之感。

忠	悲	25	恋	志	念	念	怎	忠	悲
忠	悲	3	忍	志	念	念	怎		
								志	悲
								志	念
								念	怎
芯	志	怒	思	台	急	恐	恕		
志	志	怒	思	台	急	现	恕	下心	志
								怒	田心
								45	急

悉悉		悉						
	老	悉	悠	悠	想	愁	践	造
悠悠								
想愁								
十十十								
	十七	许	忱	怪	帅	性	情	悦
沈怪	计七	-17	沈	怪	市	计生	浦	沙龙
1 性								
情悦								

風部

寫法示範

(一) 寫法說明

1

戈部首的橫畫,書寫時若能往右上斜,則與豎彎鈎會形成挺拔飄逸之勢。

NG寫法

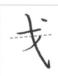

如橫畫寫得完全水平,則整體顯得呆板不活潑,且無論單獨寫或是搭配字旁,整體會有扁塌之感。

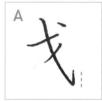

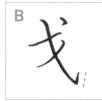

2

戈部首的豎彎鈎末端鈎起的角度,可以像圖 A 筆直向上,亦可像圖 B 微向右上鈎起。

(二) 例字說明

戈部的豎彎鈎可有兩種表現方式,圖 A 及圖 C,豎彎鈎弧度較小;而圖 B 及圖 D,其豎彎鈎弧度較大,較顯活潑之態。

手部

寫法示範

(一) 寫法說明

1

手部首的豎鈎書寫時不需要彎度太大,如圖 A 呈現,帶有微小的弧度即可,而起筆和末端則如圖 B 所示,位於同一垂直線上。

2

提手旁的挑畫,可如圖 C 寫得較上面的橫畫寬,也可如圖 D 與上面的橫畫等長。

(二) 例字說明

推推

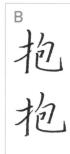

提手旁的豎鈎,其起筆的高度,可以跟右邊字旁等高,或是高於右邊字旁,也可以低於右邊字旁,如圖 A。第一個提手旁即與右邊的佳等高,第二個字的提手旁則低於右邊的佳。圖 B 的抱字亦同,第一個字的提手旁高於右邊的包,第二字的提手旁則低於右邊的包。

手	打	手	打	扔	扒	找	承	担	抛
		Ť	打	扔	扒	找	承	把	抛
扔	扒								
找	承								
担	批								
	×	抑	批	技	扮	扯	抒	抓	投
柳	批	抑	批	技	扮	扯	持	抓	投
技	扮								
抓	投								

書寫示範

寫法示範

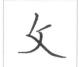

(一) 寫法說明

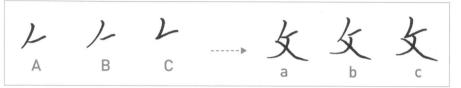

支部首上面兩畫(撇和橫)可以有不同表達方式。在此舉出三種供讀者了解,細緻處 的不同變化,可以帶來不同姿態。

圖a撇與橫是接實的;圖b撇與橫是有間隙的;圖c撇改成斜豎,直接轉折連接橫畫。

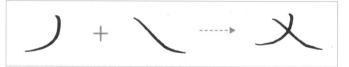

下面的撇與捺互相的配合很重要。撇是先直再彎的弧撇,捺是斜捺。捺與撇的交會點是弧撇由直轉彎的地方。

(二) 例字說明

* 攴部首搭配左邊偏旁時,大抵可分為兩種類型。

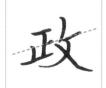

1 左短右長型:

以政字為例,屬於左邊短、右邊長類型。

- (1) 攵的頂端,即撇的起筆高於左邊的「正」。
- (2) 攵的下緣,即弧撇與捺的底端,低於左邊的「正」。
- (3) 攵的橫畫,約對著「正」一半處,銜接著「正」的短橫的斜勢,繼續往右上緩緩上斜,形成挺拔的美感。

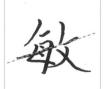

2 左長右短型:

以敏字為例,屬於左長右短型。

- (1) 攵的頂端與下緣皆短於「每」。
- (2) 攵的橫畫,約對著「母」的橫畫,沿其斜勢繼續往右上斜。
- (3) 攵的撇與「每」的撇,角度可以不同,形成錯落的美感。

收攻	收	攻	攸	改	放	政	效	啟
	收	攻	攸	改	放	政	效	底
攸改								
放政								
敢 散								
	敢	散	敦	敬	敲	数	敵	敷
穀敬	敢	散	敦	数	鼓	数	敵	敷
敲數							W 1	
敵敷								

斤部

寫法示範

(一) 寫法說明

1

斤部首的橫畫長度,可以如圖 A 寫得較長,也可如圖 B 寫得較短。

2

斤部首的豎畫,可以如圖 C 以書法中的垂露豎來呈現,即行筆是重到輕到重,尾端是頓筆的感覺。也可以如圖 D,以書法中的懸針豎呈現,行筆是由重到輕,尾端如針尖。

(二) 例字說明

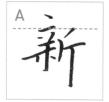

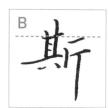

斤部首在與左邊偏旁搭配時,通常會寫得較低,呈現 出錯落有致的美感。如左圖的「新」字及「斯」字, 都是這樣的示範。

斤斤	斤	斥	斧	斬	幽	斯	新	野
	并	广	各	渐	盛厂	斯	新	郢丁
斧斬								
斷斯								
خار مالا								
新野								

日部

寫法示範

目

月

書寫示範

(一) 寫法說明

A

E

17

1

日部首右邊的豎畫,其右下角書寫時,可如圖 A 沒有鈎起,也可如圖 B 鈎起。

C

山川

D

...E

2

日部首位在全字左邊時,其下面的橫畫可寫作由重至輕的挑畫,而起筆書寫時,可如圖 C 有出頭,也可如圖 D 不出頭。

(二) 例字說明

曆

日

1

日部首位於全字下方時,書寫時可如圖 A 上下均寬的形狀,也可如圖 B 寫作上寬下窄的形狀。

啃

昧

2

日部首位於全字左方時,書寫時可如圖 C 所示,左右兩邊的豎畫微微向內弧,產生一種挺拔的力度,圖 D 的時字及圖 E 的昧字即是其應用。

上日	7	日	旦	上日	早	旬	九日	早	旺
		E	EZ	上日	千	钔	九日	早	耳
旬	九日								
巨	17.5								
1	肛								
旻	图							3	
	7	旻	哥	川月	贷	昂	日よじ	暑	普
明月	片					•	ET EL		
,									
昂	红红								
可	道								
者	F								
							4		

木部

寫法示範

(一) 寫法說明

1

木部首撇的斜度,若將木部首的橫與豎視為一個直角,則撇大約是 45°。

2

木部首撇和點,起筆的高度可以不同,通常撇的起筆高於點,若將撇和點單獨提出來看,即如圖B, 點低於撇。

(二) 例字說明

木部首做為字旁時,由於右邊還有另一半的部分,所以如圖 C 木部中間豎畫,右邊的另一半橫畫以及點畫都較短,將空間讓出來給右半邊字旁。

来 樂

2

木部首在全字下方時,可有兩種表現方式,圖D的「桌」與「槃」, 採用的寫法是橫畫長,下面兩邊的兩個點畫短的寫法。而圖E的「桌」跟「槃」,則是橫畫短,下面兩邊的撇畫跟捺畫長的寫法。

村	杖	村	杖	材	杭	松	板	柿	林
S		村	杖	村	杭	松	板	柿	林
村	杭								
松	板								
桌	隋	卓	陷	湟	桑	樹	姓	安	Aik
来	杂				种				
梨	好								
安	桃								
									,

气部

寫法示範

書寫示範

(一) 寫法說明

1

气部首的橫折彎鈎,書寫時如左圖所示,彎進來一點後,即可慢慢向右 側彎出,便能有恰到好處的彎度美感,在力度與柔美之間取得平衡,也 不會佔用到容納裡面部分的空間。

2

气部首的横折彎鈎,其鈎的部分,筆直向上鈎起最為好看,盡量不要向 內或向外傾斜。

(二) 例字說明

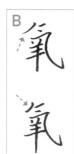

1

气部首的第一筆撇畫,可以有不同形式的變化,這邊列舉兩種。 如圖 A 及圖 B 的「氣」字以及「氧」字,其第一個字都是採用重 到輕的撇畫書寫,而第二個字都是採用輕到重的彎豎來呈現。

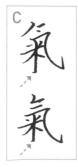

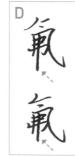

2

气部首在全字中,其下面搭配的部分,書寫時可以寫得比气的橫 折彎鈎的下緣更低,也可以與橫折彎鈎的下緣齊平。如圖 C 的 「氣」字,以及圖 D 的「氟」字,第一個字都是將下面部分寫得 更低的呈現,而第二個字都是齊平的呈現。

氣氚	氣	氚	氙	氖	氟	愈	氧	氫
	氣	氚	氙	氖	氟	風	氧	型
氙 氛								
氟愈								
氣氫								

水部

寫法示範

書寫示範

(一) 寫法說明

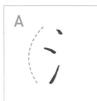

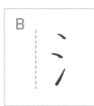

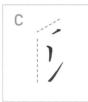

水部首的三點水排列方式,有三種呈現方式。 圖 A 是弓形,呈弧狀排列;圖 B 是直線形,上至下一直線排列;圖 C 是杖形,第一點 似拐杖的手把,下兩點似拐杖的身。

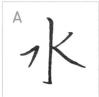

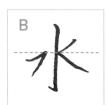

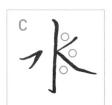

- $oxed{2}$ ($oxed{1}$)水部首在字中時不一定全為三點水,而是以完整的水字貌呈現,寫法即如圖 $oxed{A}$ 所示。
 - (2) 書寫時,左邊的橫折撇與右邊的撇和捺,如圖 B 所示,高度約對在豎鈎的中心點。
 - (3) 右邊的撇和捺書寫時,角度宜放置得當,使圖 C 所示的三個間距大致等寬。

NG寫法

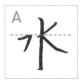

- (1) 若左邊的橫折撇與右邊的撇與捺,偏到豎鈎中心點以上,則如圖 A 有腳長之感; 若偏到豎鈎的中心線以下,則如圖 B 有頭過長之感。
- (2)若豎鈎右邊的撇和捺,角度沒控制好,會如圖 C 所示,之間的三個空間大小分佈不均,有凌亂之感。

(二) 例字說明

□ 三點水的第三畫是挑畫「 / 」,其角度可視右半邊字旁的形狀而調整。 圖 A 與 B 的「港」與「滿」,右半邊部分的下面都比較寬,所以三點水的挑在書寫時, 角度較直,方不致與右半打架。 而圖 C 與 D 的「清」與「河」字,其右半部分的下面比較窄,因而三點水的挑畫角度可 較斜,剛好填補空的部分。

2

水部首的鈎,寫長寫短都有不同韻味。 圖 E 的「泉」與圖 F 的「求」,第一個字是較短的鈎,第二字是較長的鈎,各有獨自的姿態。

海清港消河漂滿潔 海清 海清港消河漂满潔 港消 满潔 泉 坐 淫泉求粮水水泰漫 淫泉 求 漿 水 水 泰 漫 求 投 1K 泰漫

濱	演	濱	海	滴	源	澤	漢	準	瀑
		濱	海	滴	凉	澤	漢	進	瀑
浦	源								
澤	漢								
淮	瀑								

火部

寫法示範

書寫示範

(一) 寫法說明

1

火部首左邊的點畫可有不同的寫 法,如圖 A 是點的形式;圖 B 是 左點的形式,圖 C 是挑點的形式。

2

火部首的四個點畫書寫時,如圖 D 所示,彼此之間的間距宜相等,而各自的角度如圖 E 所示,可以不同。右邊的三個點雖然都是右點,第二與第三個點,可以寫較直,第四個點較斜,這樣層次變化就更加豐富。

(二) 例字說明

火部首在全字左邊時,由於右邊有字旁,所以火右邊 的撇跟點會縮短,把空間讓給右邊的字旁。

然

2

火部在字的下方時,這四點擔任全字地基的角色,書 寫時跟上面部分稍微留一些間隔,格局上會更開展而 有氣勢。

燭	煤
- 1	
煌	焼
煌	煩
炬	燦
燦	燥
煌	煩
期	煲

燭	煤	煙	燒	煌	煩	炬	燦
火蜀	煤	决里	燒	煌	煩	炬	燦
				,			
\ F_							
煤	爛	燭	煙	煌	煩	炬	燒
娛	戏剧	火蜀	炒	煌	煩	冱	焼

煤灶燈灼炊炙炭炬 煤灶 煤灶燈灼炊炙炭炬 燈灼 炊炙 地加 炮炯炳炸為太净烈 炮炯炳炸為杰坳烈 场炸 湖 到

	烙		烙烙		7
 					
人				-2	
焰	然	焰焰		前、前	')
前	欽				
焕	功				

片部

寫法示範

書寫示範

(一) 寫法說明

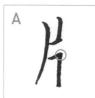

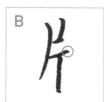

1

片部首的橫畫,書寫時可以如圖 A 寫得較長,也可以如圖 B 寫得較短。

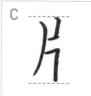

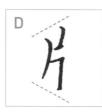

2

片部首第一筆的撇畫,可如圖 C 寫得跟右邊的兩個豎畫上下等長,也可如圖 D 寫得比右邊兩個豎畫短。

(二) 例字說明

版版

片部首第一筆的撇畫,書寫時可以有斜度不同的差別。如圖 A 的「版」及圖 B 的「牌」,第一個字都是撇畫寫得較直的形式,而第二個字都是撇畫寫得較斜的呈現方式。

片版								
	片	版	牒	牌	墳	流	牖	播
牒牌								
墳協								
牖腾								

玉部

寫法示範

Ŧ

書寫示範

(一) 寫法說明

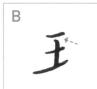

1

玉部首的第一横和中間的豎畫,可以如圖 A 接實,也可以如圖 B,留有一點間距。

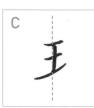

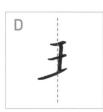

2

玉部首的豎畫,可以如圖 C 寫在正中央,也可以如圖 D 寫在偏右邊。

(二) 例字說明

王迁王

琉琉琉琉

璃璃璃

玉部首的兩個橫畫及下面的挑畫,彼此的長度、角度,可以由不同的變化產生不同姿態。如圖 A 舉出三種組合,而圖 B 的「琉」及圖 C 的「璃」,即將三種組合帶入,產生的感覺也不同。

班	琉	班	琉	璃	珞	玲	珍	玩	玫
	7 B	班	琉	璃	珞	玲	珍	玩	玫
璃	珞								
2.	,								
玲	珍								
壁	璽								
		壁	璽	環	璀	坐	琴	瑟	瑙
環	琟	壁	軍	環	琟	崖	琴	艾	瑙
堂	琴								
Ŧ£	7///								
艾	垴								

白部

寫法示範

白

白

書寫示範

(一) 寫法說明

白部首上面的第一筆撇畫,可以有許多不同的書寫方式。如圖 A、B 所示,兩個撇畫的角度,以及和下面日的連接方式不同;而如圖 C 所示,可以換作以短橫取代撇畫。另如圖 D 所示,也可用點畫代替撇畫。

(二) 例字說明

當白部首位於全字左方時,可有寬窄之別。上面圖 A 的「的」及圖 B 的「皎」,其第一個字都是將白寫得較寬的呈現方式,而第二個字,便是將白寫得較窄的呈現。

婚婚

當白部首位於全字下方時,其兩邊的豎畫可以寫得筆直, 也可以寫得微向內傾,上寬下窄的形狀。如圖 A 的「皆」 及圖 B「百」。

自的	自	约	百	此	政	皎	包	皇
	白	的	百	背	政	的交	包	红王
百皆								
政战								
包里	-							

目部

寫法示範

目

書寫示範

(一) 寫法說明

1

目部首在全字下方時,或是單獨書寫時,其右邊的豎畫末端可以如圖 A 鈎起,也可如圖 B 不鈎起,拉長一點呈現出頭長過橫畫的形式。

2

目部首在字的左邊時,最下面的橫畫會改成挑畫的寫法。而書寫時可以如圖 C,起筆部分出頭出來,也可以如圖 D 不出頭。

(二) 例字說明

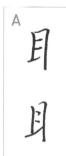

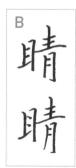

脈脈

目部首的字,由於「目」本身裡面已有兩個橫畫,當右邊字旁也有多個橫畫時,目可有兩種呈現方式。如圖 A 所示,第一個目裡面的兩橫,以標準的橫畫呈現;第二個目裡頭的兩橫,改為以兩個點畫來呈現,增添活潑靈動之態。圖 B 的「睛」與圖 C 的「瞧」,第一個都是以橫畫呈現,而第二個是以點畫呈現。

睛	睁
眼	政
堆	瞄
睁	睦
No.	
盾	首
音	眷
游	直
1	
	,

	瞬					J	
睛	耶	眼	政	睡	瞄	蝉	睦
						3	
			.),) ₄).)		
眉	有	首	眷	的目	直	相	驰
盾	自	目	奪	前	直	相	胆也

示部

寫法示範

(一) 寫法說明

1

示部下面的豎畫,書寫時可以如圖 A,末端不鈎起, 呈現穩重的感覺,也可如圖 B,豎畫的末端鈎起, 流露活潑的感覺。

2

示部橫、撇、豎三畫之間,這三個間距相等,則視覺上很舒服,所以關鍵在撇畫書寫時,角度大約是 45°。

(二) 例字說明

1

示部首的點畫,可以提高一些,跟下面的部分留有一 點間距,產生格局開闊的美感。

2

示部的第二横通常可以做為全字的主要筆畫,因此寬 度是全字最寬的部分。

祂	祚	崇	業	祭	禍	福	视
袖	祚	崇	共	祭	禍	福	视
	祀	祁	衬	祉	祐	稟	林
禧	祀	祁	社	社	祐	京	禁
	袖	袖祚	袖祚梁	袖祚崇禁	袖祚崇崇祭	福祀祁社社	福祀祁社社福

糸部

寫法示範

書寫示範

(一) 寫法說明

系部首兩側的兩個點畫,有許多種的呈現方式。如圖 A 是以標準的左點跟右點來呈現, 而圖 B 是以較活潑的挑點跟撇點來呈現。圖 C 是以左挑點跟右點來呈現。

条部首下面的三個點畫,有許多不同的呈現方式。比如像圖 D 所示,是以三個由大至小的右點呈現,而圖 E 是以兩個挑點及一個右點呈現。圖 F 則是帶入行書筆意,以一個挑畫來呈現。

(二) 例字說明

當糸部首寫在全字下方時,通常會寫得較寬, 以達到支撐全字的作用。如圖 A 的素字及圖 B 的絮字,都是這樣的示範。

2 糸部首位於全字左側做為偏旁時,如圖 E 所示,其下面的三個點畫的排列,通常會向右上傾斜。而圖 C 的「約」及圖 D 的「紀」,都是這樣的示範。

条糾		1 1 1					1 1 1	200
	关	弘	4.2	红	约	李	结	紫
紀針								
約索								
結絮								

艸部

寫法示範

書寫示範

(一) 寫法說明

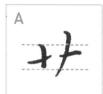

1

艸部首的左右兩邊書寫時,可以展現層次感,如圖 A 所示,左邊較短,右邊較長。

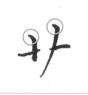

2

艸部的左豎跟右撇,若 有起筆,則看起來更具 質感。

NG 寫 法

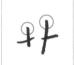

當起筆未表現出來時,看起來比較死板。

(二) 例字說明

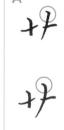

野北北北

荷椅

1

艸部首右邊的撇畫,可以如圖 A 的第一個「艸」, 是直而俐落的呈現,也可以如第二個艸,是弧狀靈 動的呈現。

圖 B 的「花」與圖 C 的「荷」,第一個都是直的寫法,第二個則是弧狀的寫法。

计菜

业業

江萬

2

艸部首除了一般寫法,還可以有許多變化,左圖即 列舉出三種寫法,及在字中的應用。

華	姑	華	姑姑	葉		者	萌	曼	蔡
		華	女古	葉	萬	着	萌	蓝	蔡
茶	萬								
若	胡								
	1								
设	蔡								
		海	辞	新	蔗	疏	茶	莫	非
海	并	涛	辞	新	蔗	疏	茶	英	菲
- 1									
新	蔗								
弘	·								
述礼	不								

書寫示範

寫法示範

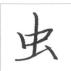

(一) 寫法說明

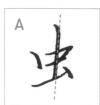

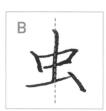

虫部首中間的那筆豎畫,書寫時可以如圖A偏向右側, 也可如圖B位於中軸線,端看如何運用。

(二) 例字說明

當虫部首位於全字左側時,其最後一筆的點畫,如圖 A 所示,會寫得較短,將空間讓給右邊的字旁。而當虫部首位於全字下方時,其最後一筆的點畫,如圖 B 所示,會寫得較長,產生一種平衡全字,展現氣勢的作用。

坡 蚯	蚊	蚯	蝴	媒	蚱	蜢	蛟	」上
	歧	址	建制	媒	生	速孟	蛟	速單
蝴蝶								
生 选								
蛟 蝉								
8								
						. '		

衣部

寫法示範

書寫示範

(一) 寫法說明

1

衣部首的橫畫,書寫時可以如左圖,有往右上斜的斜度,則整體看起來 更有氣勢。

2

位於左邊的衣部首,如左圖所示,其撇畫的斜度大約45°,則書寫起來,撇畫上下的兩個間距會均等,視覺上很平衡。

(二) 例字說明

衰

袁

衣部首位於全字下方時,最後一筆,可以用捺畫呈現,也可以 用帶有弧度的長點呈現。如圖 A 的「表」,以及圖 B 的「衰」, 第一個都是用捺畫呈現,第二個是用帶有弧度的長點呈現。

裡

2

衣部首位於全字左方時,其橫畫跟撇畫,可如圖 C 的 衫字,長度相等位於同一個垂直線上,也可如圖 D 的 裡字,撇畫長於橫畫。

衣衫	衣	对	表	视	袁	衲	襯	裡
	衣	孩	表	视	衰	初	補见	裡
表衩								
衰衲								
親裡								
						8		

言部

寫法示範

1:0

(一) 寫法說明

1

言部首之中的兩個橫畫,可以如圖 A,改為以兩個點畫的方式呈現;也可以如圖 B,以兩個一般的橫畫呈現。

2

言部首上方的點畫,可以用不同的點來呈現,增添 字的豐富性。

(二) 例字說明

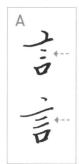

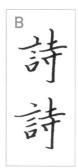

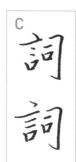

言部首中間的兩個橫畫,書寫時可寬可窄,如圖 A 的第一個「言」,兩橫是窄的寫法,第二個「言」 的橫畫是寬的寫法。

圖 B 的「詩」及圖 C 的「詞」字,第一個字的言部首都是用窄的寫法,而第二個字的言部,則是用寬的寫法。

論	請	論		談談			9	
沙	調	3111/	PF	51	70	à.E.	of.	Ď
記	諍							
志	部	2 }	- h	2	27	th.	2)	
产品	証	志		逐			٧	
司	韵							
31	计							

詠	計	37	誦	弘	訂	許	註	部	計
部	3	32	誦	弘	訂	一千	註		
								37	訓
								許	註
								推	課
菲	課	誤	游	詠	諂	謀	諦		
菲	課	洪	讲	涼	韵	諜	清	洪	海
								苏	治
								諜	34

此	盤	訪	沙	些	基	詛	蓟	盐	試
		訪	3/	些	愚	証	蓟	盐	試
証	FI								
盐	試								
122	2-7								
12	30	122	20	26	2,-	<i>ڪ</i> ٨	共	217	-1·
25	2,-							割	
計	茄	1	30	部	3/2	証	PE -	3]]	3 2
詮	老								40
訓	动								

豕部

寫法示範

(一) 寫法說明

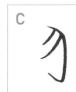

- (1) 豕部的彎鈎書寫時,其形如圖 A,力道由輕而重,然後鈎出去。
- (2) 運筆角度如圖 B 分為兩段, a 段較短, b 段較長。應注意轉彎處圓轉自然, 避免生硬折角。
- (3)如圖 C 所示, a 段剛好容納了左邊的撇。

(二) 例字說明

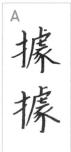

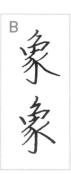

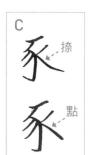

1

如圖 C 所示,豕部的右邊最後一畫,可以寫作捺,也可寫成略有弧度的長點。圖 A 的「據」字,與圖 B 的「象」字,第一個字即是使用捺,第二字則是使用長點,營造不同的風格。

D T

系系

家家家

隊隊

2

系部開頭的橫與撇,如圖 D,可以分開書寫,亦可連筆書寫,完整樣貌即如圖 E 所示。圖 F 的「家」與圖 G 的「隊」,亦是分別示範分開與連筆的兩種寫法。

	豕	豚	象	秦	豪	豫	豬	雜
	豕	豚	象	秦	家	豫	豬	雅
泉秦								
豪 豫								
豬 雜								
					3,2			

走部

寫法示範

(一) 寫法說明

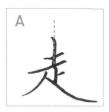

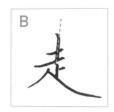

走部首上面的土的豎畫,可以如圖 A 位於中軸,也可如圖 B 偏向右側一點點,營造不同的美感。

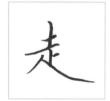

2

如左圖所示,走部首的三個間距,書寫時應留意均等,視覺上更為美觀。

(二) 例字說明

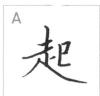

走部首大多數的字,其右邊都會跟一個字旁組合,通常如若右邊的字旁本身字形較短,走在書寫時就可以如圖 A 的「起」字,其豎畫可以稍短,從而捺畫的斜度就會較斜,跟字旁的搭配就剛好。而如若右邊的字旁比較長,如圖 B 的「趨」,其豎畫可以稍長,從而捺畫的斜度就會較平緩,跟字旁的搭配就剛好,可以容納得下而不會侷促。

超起超越超越越 超起 超起趨越趕趙趙趣 趣

足部

寫法示範

(一) 寫法說明

1

足部首的最後一筆捺畫,其下緣約與左邊的撇畫下緣齊平,形成的態勢類似溜滑梯的側視圖。

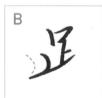

2

足部首左下的豎畫,書寫時可如圖 A 是筆直的,也可如圖 B 帶有內彎的弧度。

(二) 例字說明

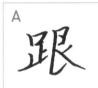

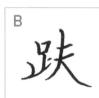

1

足部首上面的口,可以如圖 A 的跟字,以比較寬扁長方的形狀表現。也可如圖 B 的趺字,以比較瘦窄而正方的形狀表現。

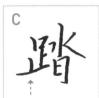

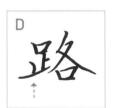

2

足部首下面的最後一畫,可以如圖 C 的踏字,採用 微斜的橫畫來表現。也可如圖 D 的路字,採用往上, 由重到輕的挑畫。

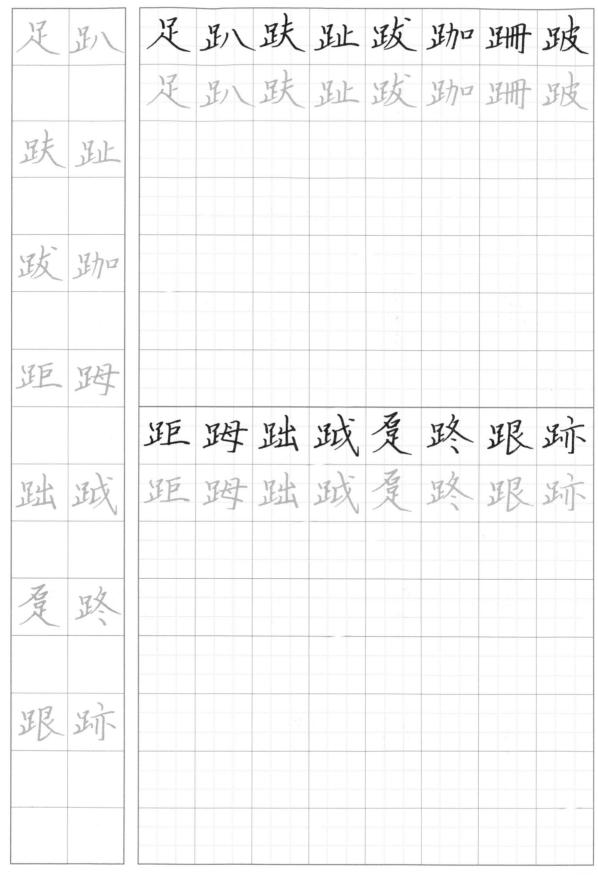

車部

寫法示範

(一) 寫法說明

車中間的「曰」,書寫時橫畫與豎畫,可如圖 A 彼此完全接實,呈現穩重之感,也可如圖 B 留有間隙,呈現比較靈動的感覺。

2

在字的左側的車部首書寫時,其中間的「 \Box 」,可如圖 C 寫得較寬呈長方形,也可如圖 D 寫得較窄呈正方形。

(二) 例字說明

1

當車部首位於全字下方時,其曰的部分可寫得較為 寬扁,產生一種穩固如地基的作用。如左圖 A 的輩 字,以及圖 B 的輦字,即是寫得較寬扁的示範。

望 當車部首位於全字左方時,如圖 C 所示,下方的長橫的右邊會較短,大約與上方曰的右側切齊,將空間讓給右邊的字旁。圖 D 的輕字和圖 E 的軌字,都是這樣的示範。

車軌	車	轨	軍	軒	軟	軾	載	輕
	单	轨	軍	軒	軟	軾	載	車型
軍軒			1					
軟戟								
軛輟								
	輒	輟	瀚	革	辇	輸	뢖	輻
輪輩	軛	輟	輸	非	華	輸	挈	屯
華輸								
華華								

走部

寫法示範

(一) 寫法說明

1

在書法中,圖中的藍線標出的這段筆畫行筆力道是重→ 輕→重,由於中心點放到最輕,轉折點便會靈動柔美。

NG寫法

書寫時力道均一,所以顯得生硬不自然。

- 2 平捺在書法中以「一波三折」展現美感。
 - ① 這段行筆是重→輕:② 這段行筆如一般斜捺,由輕→重;③ 這段行筆是重→輕,即書法中所謂出鋒,尾端放到最輕,產生飄逸之美。

(二) 例字說明

* 辵部首在搭配右半偏旁時,大體可分為兩種類型,善加掌握便能展現協調美。

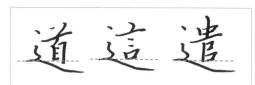

圖中三字其右半偏旁的下緣都是平的,所以之部「**3**」的下緣,也就是最後撇的末端,高度與右半偏旁底部切齊即可。如此當之的平捺寫完,與右半偏旁底緣的間隔便會剛好。

NG寫法

道道遣

通道造造

圖A圖B這兩組字,因為「J」的尾端高度未安排適當。

圖 A 組拉太低, 導致平捺寫完後, 與右半偏旁底緣間隔過大, 造成空洞感。

圖 B 組則太高,以致平捺書寫時,易與右半偏旁下緣打架,造成侷促和歪斜之態。

2 圖中這三字,其右半偏旁的下緣是向下延伸的,所以之部「**3**」的下緣,最後那撇的末端,會比右半偏旁的底部高點,如此當寫之的平捺時,其斜勢便會與右半偏旁底緣斜度呈完美的呼應。

NG寫法

圖中的三個字,因為「**3**」的最後那撇末端與右半偏旁的底緣切齊,所以當之部的平捺寫完,與 右半偏旁底緣的間隔過於空洞美感不足。

逢	连	逐	造	退	透	送	追	逢	连
逢	连	逐	造	退	透	送	追		
								逐	造
								退	透
								送	· /PA
		it						7	
迷	注	it	it	声	ilp	道	H	注	建
								礼	i fi
								迪	ilp

金部

寫法示範

(一) 寫法說明

1

金部首之間的兩個橫畫,可以如圖 A 兩橫等長,也可如圖 B 上短下長。

2

金部首最下面的橫畫,可以如圖 C 用橫畫表現,也可如圖 D 用挑畫來表現。

(二) 例字說明

金部首的第一筆撇畫,書寫時若有個起頭,則更能呈現活潑靈逸之勢。如圖A的「鋒」,其「金」部的第一撇以及右邊字旁「夆」的第一撇,都有起筆。而圖B的「鈴」,其「金」部第一撇以及「令」的第一撇都有起筆,則整體便有勁美之態。

銀

銀

錮

鋼

2

金部首的第一撇可以如圖 C 及圖 D 所示,第一個「銀」及「鋼」字,其第一撇都比較延展出去,也可如第二個「銀」和「鋼」字,其金部的第一撇較內斂,與最下方的挑畫同寬。

針釣	針	釣	釘	欽	鈍	鉤	釥	釱
	針	约	釘	欽	鈍	鈎	到一	釱
釘 欽								
鈍鈎								
鲈釱								
	鉞	鈺	鈾	錮	鉛	鈴	鈸	貉
鉞鈺	鉞	狂	銁	街町	组	鈴	鉱	络
轴卸								
鉛鈴								

街銀銅鏡銅鉄鋒銖 舒銀 街銀銅鏡銅鐵餘針 鉤鏡 銅餅 銓 銖 鉛鉛鋅鋒鋤鋪銳鋰 銀銀鋒鋤鋪銀銀 辞 鋒 鋤鋪 銀鲤

鐘鎮鐘鎮鉤錦鎖鑽錯鍋 鐘鎮釣錦鎖鑽錯鍋 鉤錦 鎖鑽 鍊鍍 鍊鍍鑑鑄鑰鑼鑿鑿 鑑鑄鍊鍍鑑鑄錦雞餐 鑰雞 樂整

阜部

寫法示範

(一) 寫法說明

1

阜部首的橫折撇跟彎鈎(像耳朵的部分)書寫時,可以如圖 A 分開成兩筆書寫,也可以如圖 B 帶入一點行書的筆意,連筆書寫,產生靈動的美感。

(二) 例字說明

2

阜部首的橫折撇跟左邊那個豎畫,可以如圖 A 是連接起來的,也可如圖 B 分開一點留有間隙,兩種寫法產生的感覺都不同。

1

阜部首的彎鈎,可以如圖 C 的「阿」,與豎畫分開一點留有間隙,也可如圖 D 的「降」鈎得較長,與豎畫室連接起來的。

降防	降	防	阻	阿	陀	附	陋	院
	降	药	BEL	阿	形艺	附	陋	院
阻阿								
陀附								
西院								

寫法示範

(一) 寫法說明

1

雨部左邊的點畫與橫折鈎,可以如圖 A 不完全接實,留有間隔,也可以如圖 B,完全接實。

2

雨部上面的橫畫,可如圖 C 寫較長,也可如圖 D 寫得較短。

(二) 例字說明

京京

震雲雲

1

雨部首中間的豎畫,書寫時可以偏左或偏右,如圖 A 的第一個雨即是偏左,而第二個是偏右的。圖 B 的「雪」與圖 C 的「雲」,兩者的第一個字,其雨部的豎畫都是偏左的,使雨右邊有延展感,而兩者的第二個字,其雨部的豎畫都是偏右的,讓左有延長感。

旅

2

雨部裡面的四個點,可以有不同寫 法來表現。圖 D 是最基本的寫法, 而圖 E 是以不同角度跟大小的點畫 來展現,圖 F 是帶有行書的筆意來 書寫。

雪	雷	雪	雷	電	常	雲	露	零	護
		当	雷	電	市	雲	这	凌	該
笔	市								
宝	落								
麥	渡								
		霈	寧	霍	霎	非	港	霓	相
清	读	清							相
產	麦								
活	霓								

寫法示範

(一) 寫法說明

風部首左邊的撇畫,以及右邊的弧鈎,如圖 A 所示,其最彎進來的地方,大約位於全字一半之處,寫到一半即應往外開展出去。帶到字裡即如圖 B 的風字,如此其中間的部分就會有空間容納。

NG寫法

由於左邊的撇畫,以及右邊的弧鈎,最彎進來之處偏在 中心線下方,造成中間部分沒有足夠空間容納,並有頭 寬足窄之感。

(二) 例字說明

當風部首右邊有加上字旁時,其弧鈎的下緣會拉長以容納字旁,如圖 C 所示,並且鈎要向上鈎,避免過於向內鈎,以保有容納的空間。

風渢	風	渢	魁	飄	飆	飕	颶	魁
	風	滅	魁	觀	飙	飕	颶	戚
魁 飄								
越								
艇 越								

馬部

寫法示範

(一) 寫法說明

1

馬部首的三個橫畫,書寫時可如圖 A,完全與左邊的 豎畫接實,也可如圖 B 不接實,各自有不同的姿態。

2

馬部首下面的四個點,書寫時如圖 C,較往上靠,下面留空較多;也可以如圖 D,寫在中間,上下留空均等。

(二) 例字說明

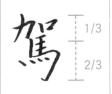

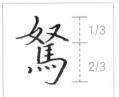

1

馬部首在全字下方時,會寫得較一般單獨寫時扁 一點,從長度看,約佔 2/3 的長度。

12 馬部首在全字左邊時,由於要讓出空間給右邊字旁,如圖 C,其橫折鈎不會寫得像單獨書寫時寬,約超過上面三橫寬度一點。

馬馭	馬	馬又	馮	馬川	馬也	默	馬主	赆
	馬	馬又	馮	馬川	馬也	、肤	馬主	馬克
馮馴								
馬也。默								
馬主馬它								
	怒	蕉	驛	駛	馬四	、财	駒	驍
為為	格	蕉	、驛	、駛	馬四	、外十	馬可	胰
驛駛								
馬四馬十								

魚部

寫法示範

(一) 寫法說明

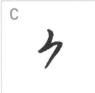

魚部首上方的「 $^{\prime}$ 」,有不同的表現方式,如圖 $^{\prime}$ $^{\prime}$ C,舉出三種供讀者參考。

2 魚部首下方的四點,可以用不同形式的點畫來搭配,圖 D 是最常見的基本形式,圖 E 的「 ➤ 」,要注意右邊挑起來部分是重到輕,末端形成尖端。 圖 F 的「 ∠ 」及「 】」,也都要留意挑起來的部分,要放輕形成尖端,而「 ➤ 」透過兩點之間相連映帶的部分,行筆要快而輕,才會柔美生動。

(二) 例字說明

1

魚部首在全字下方時,將下面四個點寫得比上面部分寬,則如建立穩固地基,視覺上產生四平八穩的美感。

2

魚部首在字的左方時,其下面的四點,通常由大而小排列,並且最右邊的點不會拉長,將空間留給右邊的字旁。這四點一樣有不同的表現方式,圖 A ~ C 舉出三種供讀者參考。

魚貨	魚	鱼自	鮫	維	鮮	溢	鮣	艉
魚衛	海	鱼	飯	雄	鲜	当	鲫	邂
<u>飯</u>								
鮮濱								
鄉雞								

作品集

春有百花秋有写

每門開 郭任鹏書 长序外 古道邊 芳草碧連天 晚風拂柳笛聲發 夕陽山外山 天之涯 地之角 知这半零落 一瓢酒酒盡餘歡 今宵別夢寒

作品集

3

東風夜放花千樹 建吹落星如雨 寶馬雕中香滿路 鳳簫聲動 玉壺光轉 一夜魚龍舞

城吧雪柳黄金縷 笑語盈盈暗香去 翠裡尋他千百度 驀然町首 那人卻在 燈火闌珊處 一 青玉素 郭仕鹏書 梅作一世整華

4

郭仕鹏書

作品集

5

有一次,我們夢見大家都是不相識的

我們醒了卻知道我們原来是相親相爱的

-- 春茂爾

郭仕鹏書

6

港滚長江東逝水 浪花淘盡英雄 是非成敗轉頭空 青山依舊在 幾度夕陽紅 与髮漁樵,江诸上 慣看秋月春風 一壺濁酒喜相逢

古分子事都付笑談中

— 强江山

郭仕鹏書

書寫示範

作品集

学中提無限

一布菜克 郭仕鹏手書

利那現水恆

8

——一剪梅 郭仕鹏書

書寫示範

Lifestyle 51

氣質系硬筆 1000 字帖

作者 | 郭仕鵬 美術設計 | 許維玲 編輯 | 劉曉甄 行銷 | 石欣平 企畫統籌 | 李橘 總編輯 | 莫少閒 出版者 | 朱雀文化事

出版者|朱雀文化事業有限公司

地址 | 台北市基隆路二段 13-1 號 3 樓

電話 | 02-2345-3868 傳真 | 02-2345-3828

劃撥帳號 | 19234566 朱雀文化事業有限公司

e-mail | redbook@ms26.hinet.net

網址 | http://redbook.com.tw

總經銷 | 大和書報圖書股份有限公司 (02)8990-2588

ISBN | 978-986-96214-8-9

初版十九刷 | 2024.09

定價 | 280元

出版登記 | 北市業字第 1403 號 全書圖文未經同意不得轉載和翻印 本書如有缺頁、破損、裝訂錯誤,請寄回本公司更換

About 買書

- ●朱雀文化圖書在北中南各書店及誠品、金石堂、何嘉仁等連鎖書店,以及博客來、讀冊、PC HOME 等網路書店均有販售,如欲購買本公司圖書,建議你直接詢問書店店員,或上網採購。如果書店已售完,請電洽本公司。
- ●● 至朱雀文化網站購書(http://redbook.com.tw),可享 85 折起優惠。
- ●●●至郵局劃撥(戶名:朱雀文化事業有限公司,帳號 19234566),掛號寄書不加郵資,4 本以下無折扣,5~9本95折,10本以上9折優惠。

國家圖書館出版品預行編目

氣質系硬筆1000字帖 郭仕鵬 著;——初版—— 臺北市:朱雀文化,2018.07 面;公分——(Lifestyle;51) ISBN 978-986-96214-8-9(平裝) 1.習字範本

943.9

107009724